北魏·墓志铭八品

中国历代名碑名帖精选

U0130269

江西美术出版社

简介

墓志铭是古代文体的一种，通常分为两部分：前一部分是序文，记叙死者世系、名字、爵位及生平事迹等称为『志』；后一部分是『铭』，多用韵文，表示对死者的悼念和赞颂。

本书所收集的《元桢墓志铭》《司马昞墓志铭》《元显俊墓志铭》《崔敬邕墓志铭》《李璧墓志铭》《元斑妻穆玉容墓志铭》《司马昞墓志铭》《元纂墓志》，均为北魏时期所刻。它们上承汉隶下启唐楷，是汉字演进中的重要一环。由于刻工精良，又埋于地下，风雨侵蚀较少，所以其成为我们现在认识北魏时期汉字书写原状的重要参考。北魏墓志铭是魏碑书法中的重要组成部分，它们相对法度严谨的唐碑，显得更加自由，风格更加多元。在结体上，它们横空出世的新理异态，让艺术想象力可以天马行空；在风格上，它们或端庄古雅、或温婉清逸、或浑穆劲峻，不拘一格。其原生态的艺术魅力及其艺术生发的可能性，让书家沉迷其中，流连忘返。

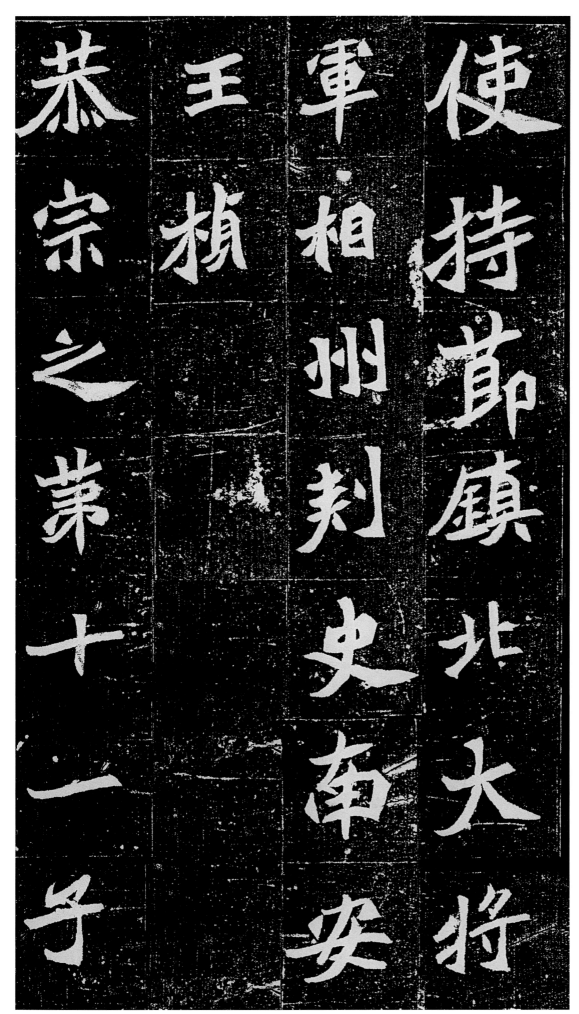

【元桢墓志铭】使持节镇北大将 军相州刺史南安 王桢 恭宗之第十一子

使持節鎮北大將
軍相州刺史南安
王楨 恭宗之第十
一子

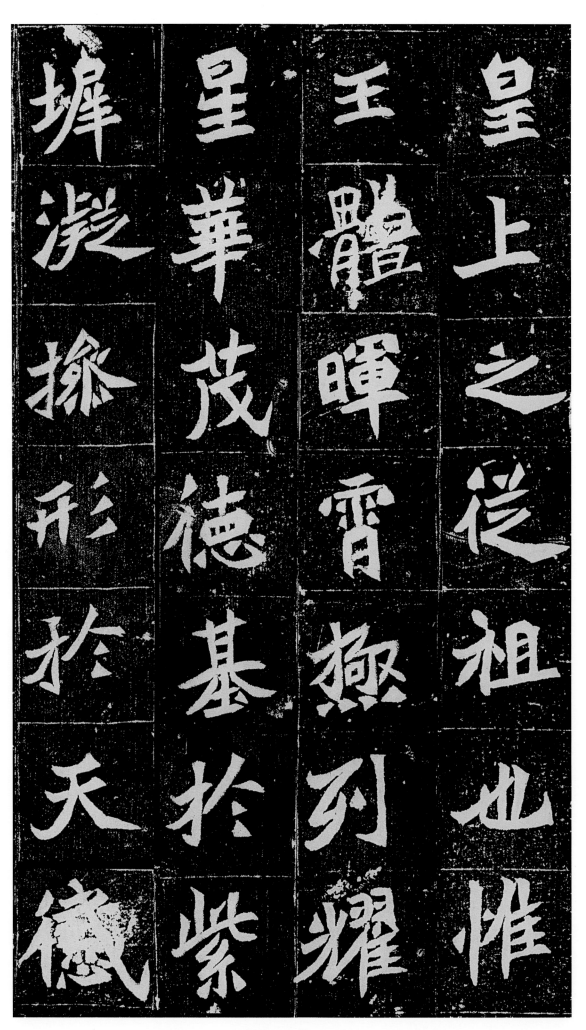

皇上之从祖也惟

王體暉霄极列耀

星華茂德基於紫

墀澂操形於天德

用能端玉河山声

金岳镇爰在知命

孝性谌越是使庶

族归仁帝宗攸式

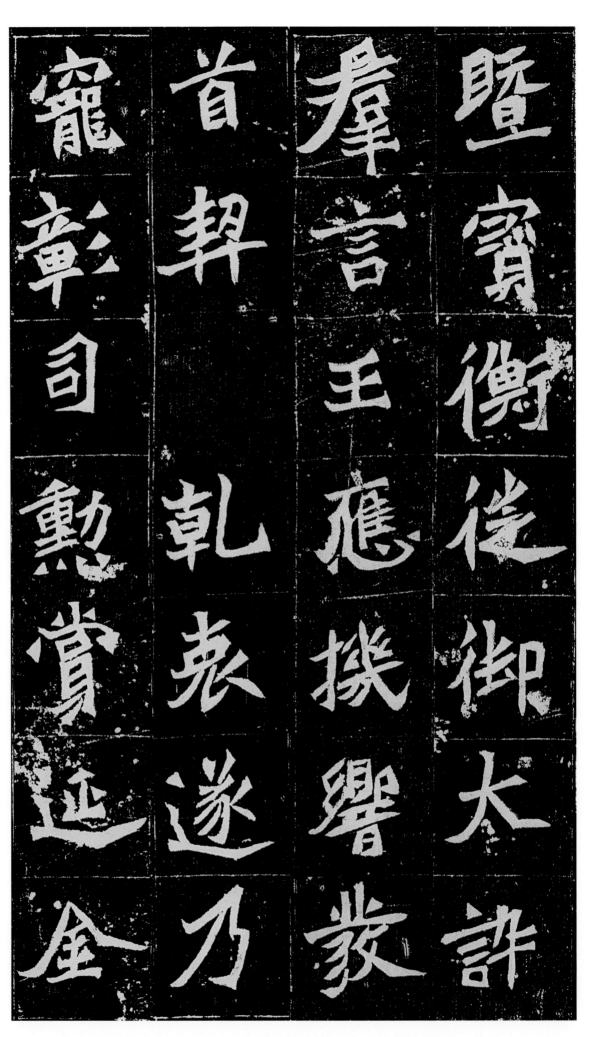

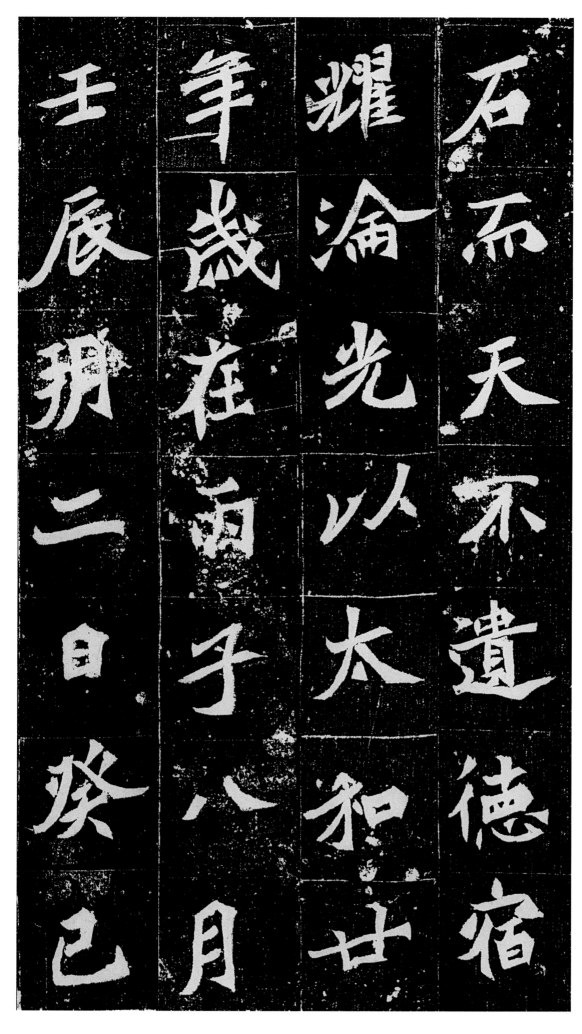

石而天不遗德宿

耀沦光以

太和廿

年岁在丙子八月

壬辰朔二日癸巳

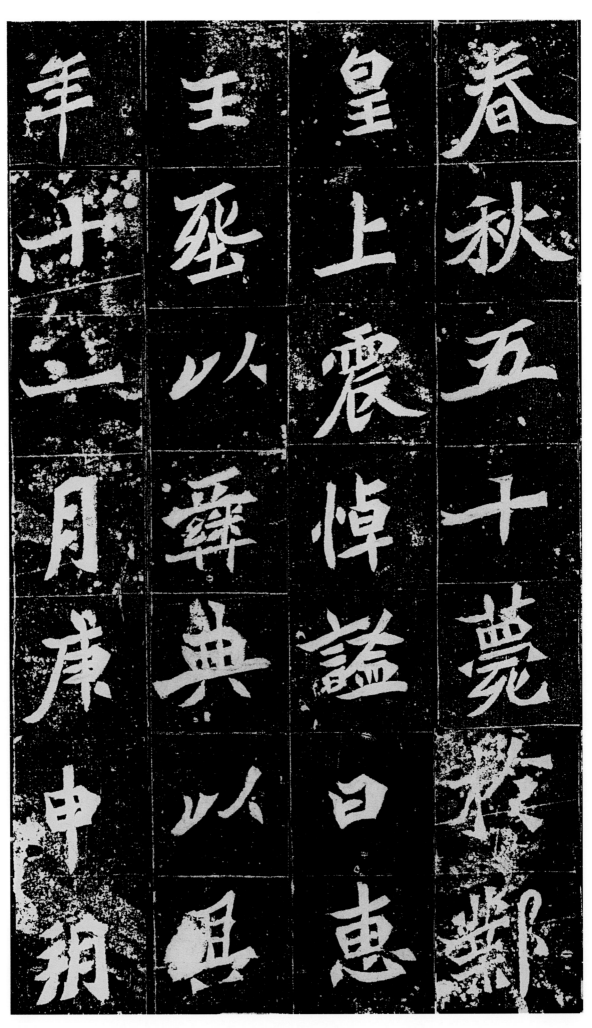

春秋五十薨于邺 皇上震悼谥曰惠 王葬以彝典以其 年十一月庚申朔

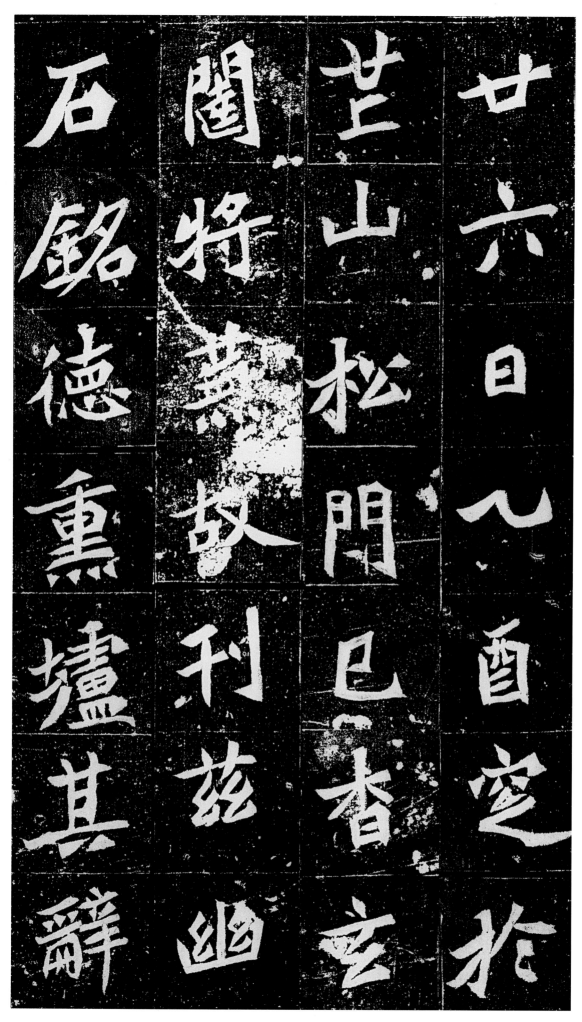

廿六日乙酉窆于
芒山松门已杳玄
闷将芜故刊兹幽
石铭德熏垆其辞

廿六日乙酉窆于

芒山松门已杳玄

闷将芜故刊兹幽

石铭德熏垆其辞

七

曰　帝绪昌纪懋业昭　灵浚源流昆系玉　层城惟王集庆托

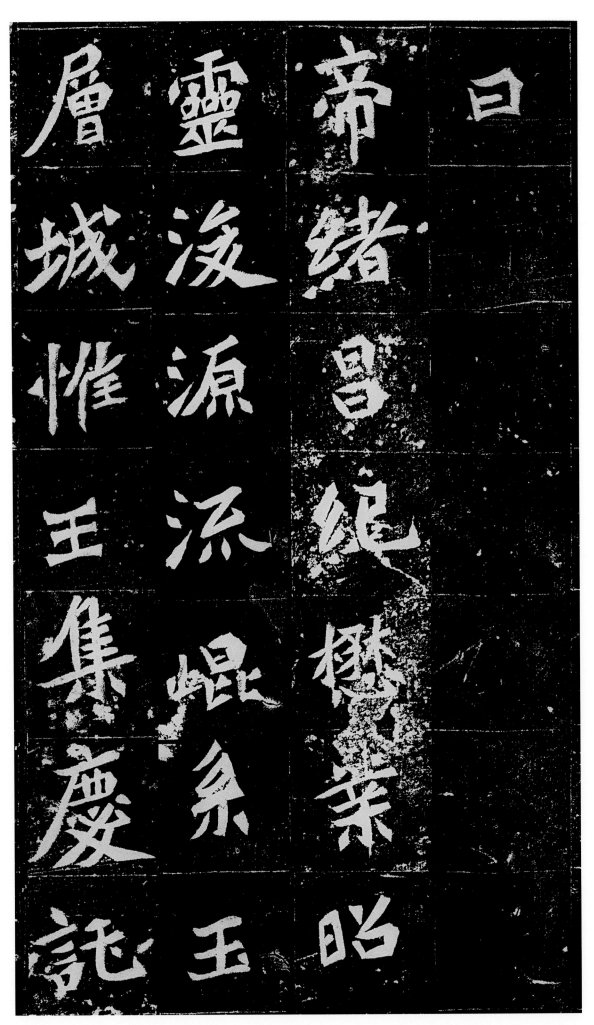

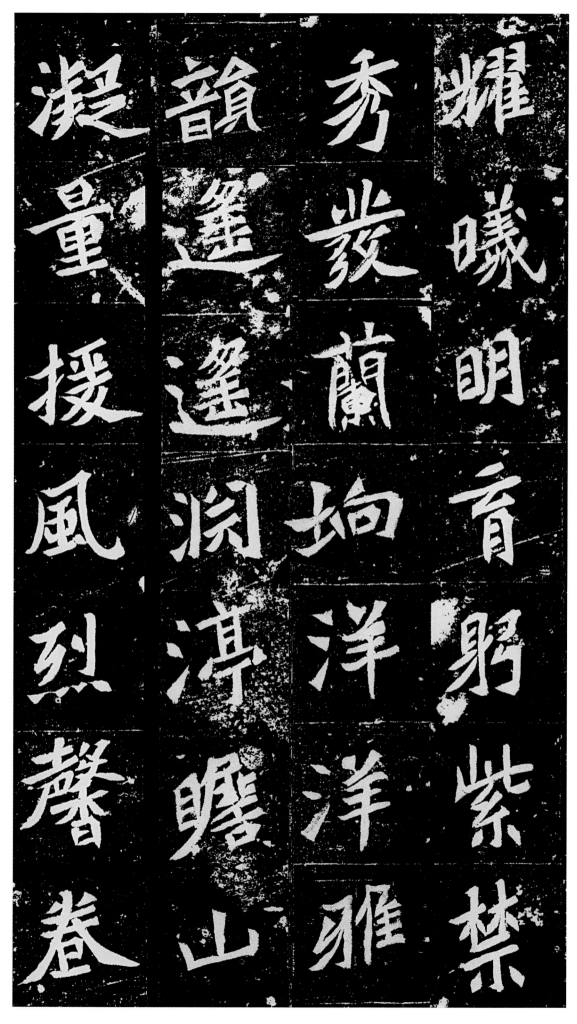

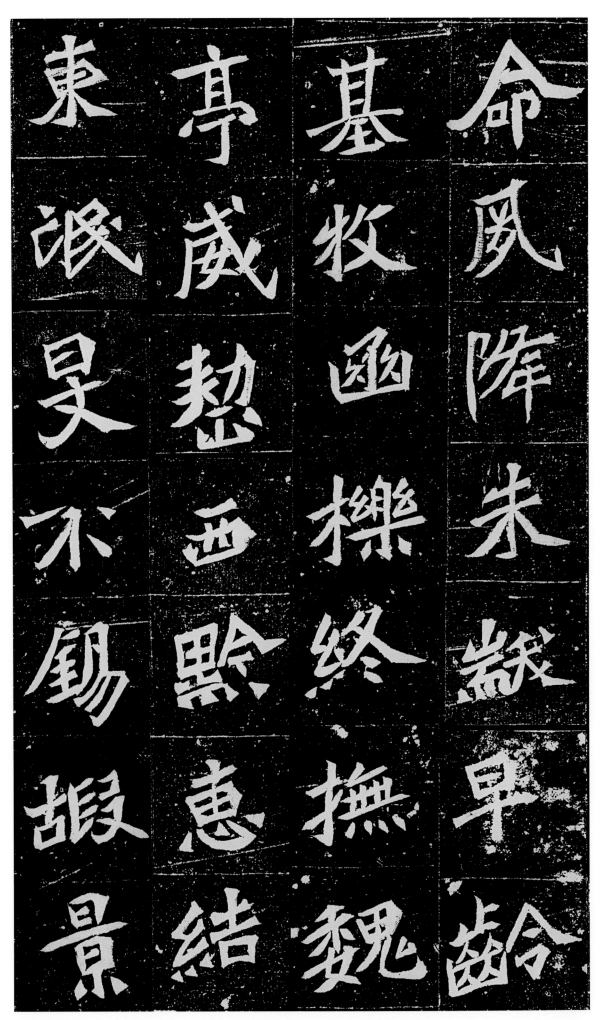

玄瑶式播徽名

晦深埏长鉤敬

委攬窮鋈泉宫勒永

儀隊傾鎣和歇竈

魏代杨州长史南梁郡太守 宜阳子司马景和妻墓志铭 夫人姓孟字敬训清河人也 盖中散大夫之幼女

陈郡府君之季妹夫人资含章之淑 气禀怀睿之奇风芬芳特出

稱恒寬心静質　恭存興名接　德孔俯婦宜純　民自笄髮從人　里年十有七而　英華秀生婉問河洲鼓鐘

舉成物軌謹慈作　嫦如以謙始慈作　備奉舅姑以　捡無違度四　作嫦於司馬　千

言慎行动为人范斯所谓三　宗厉矩九族承规者矣又夫　人性寡妒忌多于容纳敦桃　夭之宜上笃小星之逮下故　能庆显螽斯五男三女

出入　闺闱讽诵崇礼义方之诲既

形幽闲之教亦着然尽力事　上夫人之勤夫妇有别夫人　之识舍恶从善夫人之志内　宗加密夫人之恤姻于外亲　夫人之仁夫人有五器

而加之以躬捡节用岂悟天道无

永幽闲之教然着然尽力事

止夫人之懃夫婦有別夫人

之識捨惡従善夫人之志内

宗加密夫人之恤姻於外親

夫人之仁夫人有五器而如

之以躬撿節用岂悟天道無

知與善徒言享年不永凶遇
摸集香秋卅有二以延昌二
羊夏六月甲申朔廿日癸卯
遘疾奄忽薨於壽春嗚呼哀
效學三年忘閏涼成阴十二
日辛酉歸葬於鄉垧河內溫

知與善徒言享年不永凶圖　橫集春秋有卅二以延昌二　年夏六月甲申朔廿日癸卯　遘疾奄忽薨于壽春嗚呼哀　哉粵三年正月庚戌朔
十二日辛酉歸葬于鄉垧河內溫

县温城之西寔以营原兴蘦

竁野成丘故式述清高而为

颂云

穆穆夫人乘和诞生兰蕈蕙

糅玉润金声令问在室徽音

事庭方孚洪烈然古流名如

何不淉早世徂倾思�ੇ后葉
刊石題誡

维大魏延昌二年岁次癸巳二月丙辰朔廿九日甲申故处士元君墓志铭君讳显儁河南洛阳人也若夫太一玄象之原云门灵凤之美固以琼峰万里秘壑无

【元显俊墓志铭】维大魏延昌二年岁次癸巳 二月丙辰朔廿九日甲申故 处士元君墓志铭 君讳显俊河南洛阳人也若 夫太一玄象之原云门灵凤之美固以琼峰万里秘壑无

津龍樔紫引綿於竹帛景穆
皇帝之曾孫鎮北將軍冀州
刺史城陽懷王之季子也君
資性夙靈神儀卓尔少玩之
竒琴書逸景雖曾閔淳孝無
以加其前顏子飡道尒莫邁

津龙条紫引绵于竹帛景穆　皇帝之曾孙镇北将军冀州　刺史城阳怀王之季子也君　资性夙灵神仪卓尔少玩之　奇琴书逸影虽曾闵淳

孝无以加其前颜子餐道亦莫迈

其後日就月將若望舒蕩魄
年成歲秀若騰曦潔草松鄰
竹侶孰不仰歎矣是則慕學
之徒無不欲軌其揉既成之
儒無不欲會其文以為三
之良朋也若乃載唉載言則

玄谈雅质出入翱翔金声璀
璨昔苍舒早善叔度奇声亦
何以加焉而报善无征歼兹
秀哲甫龄三五以延昌二年
正月丙戌朔十四日己
亥卒　于宣化里第粤二月廿九日

玄談雅質出
入翶翔金聲璀
璨昔蒼舒早善州庆奇聲絲
何以加焉而報善無徵殲兹
秀哲甫齡三五以延昌二年
正月丙戌朔十四日己亥卒
于宣化里第粤二月廿九日

宅于瀍涧之滨痛春兰之早

折伤琴书之永

殁以追吊之

未罄更载璩于

玄石其辞曰

憪憪夫子令

仪令哲独抱

芳兰陵践

霜雪且琴且

书俞光

俞烈扶摇未搏

逸翰先折春

風既扇暄鳥亦還如何是節

剪桂雕兰泉门掩烛幽夜多

寒斯人永矣金石流刊

風既扇暄鳥亦還如何是節

剪桂刪蘭泉門掩燭幽夜多

寒斯人永矣金石流刊

魏故持节龙骧将军督营州

诸军事营州刺史征虏将军

太中大夫临青男崔公之墓

志铭　祖秀才讳殊字敬异　夫

人从事中郎赵国李㤭女

魏故持
節龍驤將軍督營
州諸軍事營州刺
史征虜將軍
太中大夫臨青男崔公之墓
誌銘
祖秀才諱殊字敬異
夫人從事中郎趙國李㤭女

父雙護中書侍郎冠軍將軍

豫州刺史安平敬侯夫人

中書趙國李誕女

君諱敬邕博陵安平人也夫

其殖姓之始盖炎帝之胤其

在隆周遠祖尚父實作太師

秉旌鹰扬克佐揃殷若乃远　源之富奕世之美故以备之　前册不待详录君即豫州刺　史安平敬侯之子胄积仁之　基累荣构之峻特禀清

贞少　播令誉然诺之信著于童孺

瑤音玉震聞於弱冠年廿八而俊華茂寶以響流於京夏矣被旨起家召為司徒府主薄納贊槐衡能和鼎味俄而轉尚書都官郎中時高祖孝文皇帝將改制創物大

瑶音玉震闻于弱冠年廿八 而俊华茂实以响流于京夏 矣被旨起家召为司徒府 主薄纳赞槐衡能和鼎味俄 而转尚书都官郎中时高 祖孝文皇帝将改制创物大

崇革正復以君兼吏部郎詮

叙彝倫九流斯順太和廿二

年春宣武皇帝副光崇正

妙簡宮衛復以君為東朝步

兵景明初丁母憂還家居

致毀幾於減性服終朝廷

以君膽思凝果善謀好成臨
事裝奇前略無滯徵君拜為
左中郎將大都督中山王長
史出圍偽陽城拔凱旋君
有恊規之効績隆盛授龍
驤將軍太府少卿臨青男忠

以君胆思凝果善好成临　事发奇前略无滞征君拜为　左中郎将大都督中山王长　史出围伪义阳城拔凯旋君　有协规之效功绩隆盛

授龙　骧将军太府少卿临青男忠

勲之稱寔顯於兹永平初
聖主以遼海戎夷宣化仁賢
肅慎契丹必也綏接於是除
君持節營州刺史將軍如故
君軒鑣始邁聲獸以先麾
踐壇而溫膏均被於是殊俗

勤之称实显于兹永平初　圣主以辽海戎夷宣化仁贤　肃慎契丹必也绥接于是除　君持节营州刺史将军如故　君轩镳始迈声獸以先麾　盖践疆而温膏均被于是殊俗

知仁荒嵎識澤惠液達於逋
遐德潤潭於邊服延昌四年
以君清政懷柔宣風自遠徵
君為征虜將軍太中大夫方
授美任而君嬰疾連歲遂以
熙平二年十一月廿一日卒

知仁荒嵎识泽惠液达于逋 遐德润潭于边服延昌四年 以君清政怀柔宣风自远征君为征 虏将军太中大夫方 授美任而君婴疾连岁

遂以 熙平二年十一月廿一日卒

三二

於位縉紳痛惜姻舊咸酸依
君績行蒙贈左將軍濟州刺
史加謚曰貞礼也孤息伯茂
銜哀在疚摧号冈訴泣庭訓
之崩沉泪松楊之以樹洞抽
絶其何言刊遺德於泉路其

于位縉紳痛惜姻舊咸酸依　君績行蒙贈左將軍濟州刺　史加謚曰貞礼也孤息伯茂　銜哀在疚摧号冈訴泣庭訓　之崩沉泪松楊之以樹　洞抽　絶其何言刊遺德于泉路其

辞曰 绵哉遐胄帝炎之绪爰历姬

初祖唯尚父曰周曰汉荣光

继武迈德传辉儒贤代举于

穆睿考诞质含灵秉仁岳峻 动智渊明育善以

和奖干以

辞曰

绵哉遐胄帝炎之绪爰廛

初祖唯尚父曰周曰汉荣光

继武迈德传辉儒代于

穆睿考诞质含灵秉仁岳峻

动智渊明育善以和将韩

贞響發邦丘翼起槐庭慶鍾

盛世皇澤遠融入參彝叙

出佐邊戎謀成轅幕績著軍

功僞城飆偃蠢境懷風王

恩流賞作捍東荒惠沾海服

愛洽遼鄉天情方渥簡爵

贞响发邦丘翼起槐庭庆钟　盛世皇泽远融入参彝叙　出佐边戎谋成辕幕绩著军　功伪城飙偃蠢境怀风王　恩流赏作捍东荒惠沾海服　爱洽辽乡天情方渥简爵

唯良如何仓昊国宝沦光白

杨晦以笼云松区杳而烟邃

巍孤叫其崩怨亲宾飒而垂

泪仰层穹而摧号痛尊灵之

长秘志遗德兮何陈篆

幽石　兮深隧呜呼哀哉

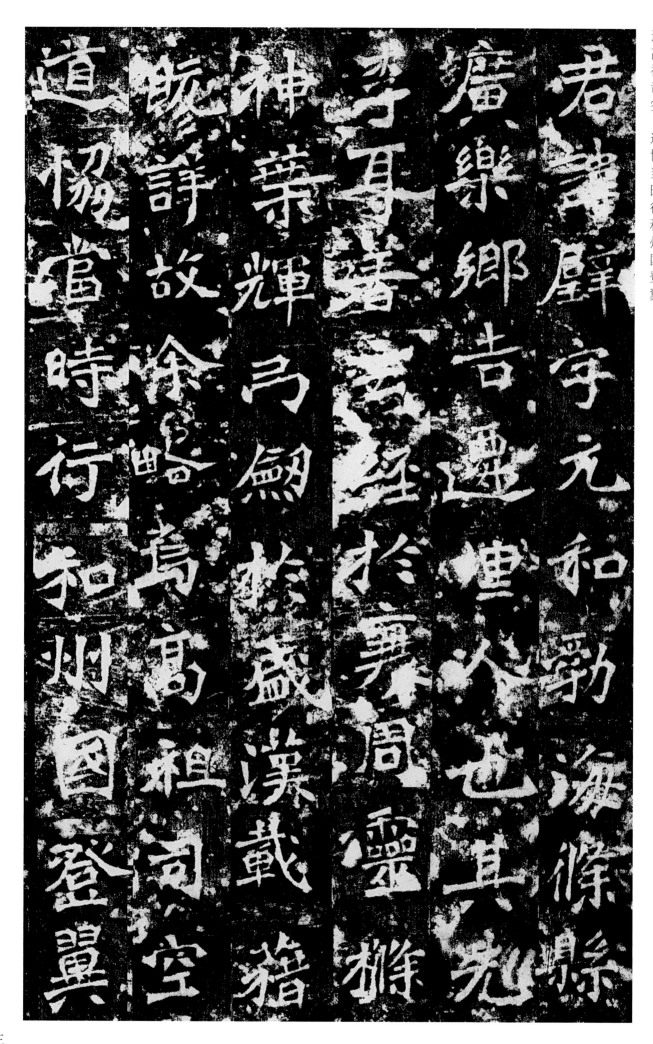

【李璧墓志铭】 君讳璧字元和勃海条县 广乐乡吉迁里人也其先 李耳著玄经于衰周灵条 神叶辉弓剑于盛汉载籍 既详故余略 焉高祖司空 道协当时行和州国登翼

王遵風華帝闓曾祖尚書

操履清白鑒同水鏡銓品

燕朝聲光龍部祖東莞乘

榮違世考齊郡養性頣年

並連芳遞映繼寶相輝君

締靈結彩維山育性韻宇

王庭风华帝阁曾祖尚书　操履清白鉴同水镜铨品　燕朝声光龙部祖东莞乘　荣违世考齐郡养性颐年　并连芳递映继宝相辉君　缔灵结彩维山育性韵宇

端華風量淵遠倜儻不羈
魁岸獨絕猛氣煙張雄心
泉涌藝因生機學師心曉
少好春秋左氏傳而不存
章句尤愛馬班兩史談論
事意略無而遵性嚴毅簡

端华风量渊远倜傥不羁　魁岸独绝猛气烟张雄心　泉涌艺因生机学师心晓　少好春秋左氏传而不存　章句尤爱马班两史谈论　事意略无所违性严毅简

得言工賞要善尺牘年十
六出膺州命為西曹從事
十八舉秀才對策高第入
除中圍博士譽溢一京声
輝二国昔晋人失馭群书　南徙魏
因沙乡文风北缺

高祖孝文皇帝追悦淹中

高祖孝文皇帝追悦淹中游心稷下观書亡洛恨閱不周與為連和規借完典而齊主昏迷狎違天意為中書郎王融思狎渊雲韻乘琳瑶氣轹江南聲蘭体

北眷调孤远鉴赏绝伦远
服君风遥深绂缟启称在
朝宜借副书转授尚书南
主客郎迁浮阳太守分
竹一邦绩辉千里以母忧
去任戚深
孺慕服阕中军大

将军彭城王翼陪鸾驾振

施荆南召君为皇子掾参

算戎旅谋协主襟府□除

司空掾毗赞台阶增徽鼎

味每辞父老申求乡禄高

阳王亲

同鲁卫义齐分陕

将军壹城王翼陪鸾驾帐

施荣南台君为皇子掾参

竿戎旅谋协主襟府□除

司空掾毗赞台阶增徽鼎

味每舞父老申求乡禄高

阳王亲同鲁衛义齐分陕

出鎮冀岳作牧趙燕除皇
子別駕兼護清河勃海長
樂三郡衣錦游乡物情影
附既而謠落還秘卧侍閑
宇京兆王作蕃海服問鼎　冀川君
逆鑒禍機潛形河

出鎮冀岳作收趙燕除皇

子別駕燕護清河勃海長

樂三郡衣錦遊鄉物情景

附既而謠落還秘卧侍開

守京兆王作蕃海服問鼎

冀川君逵鑒禍機潛形河

外镇东李公出军□北都督六州扫清叛命复召君兼别驾督护乐陵郡君心希禄养复乞史囝州频表言朝心未允于时政出权门事由外戚君千里遥书

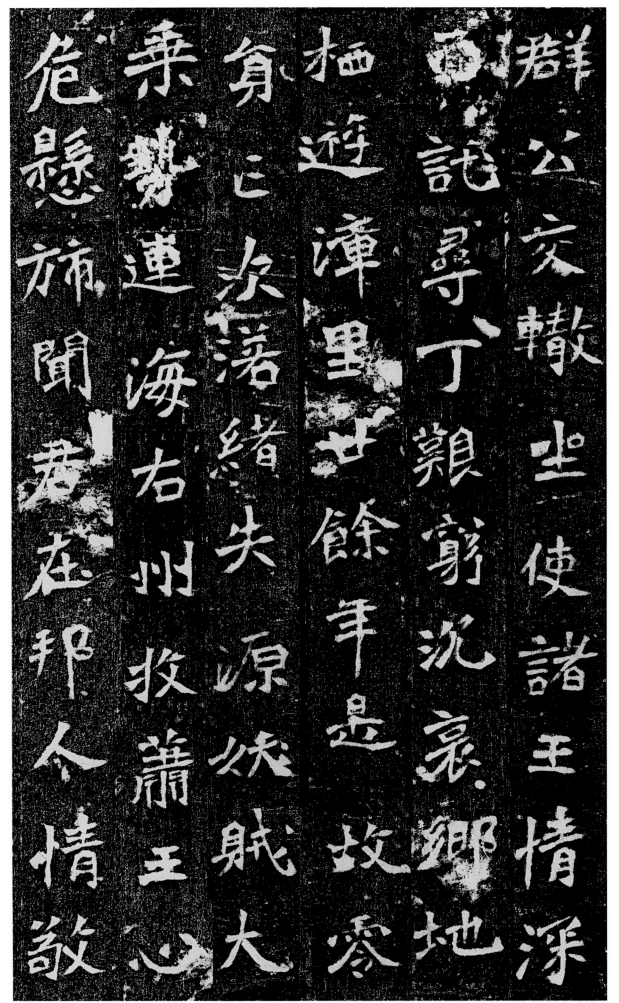

群公交辙坐使諸王情深　面托尋丁艱窮沉哀乡地　栖游漳里廿余年是故零　员亡次落绪失源妖贼大　乘势连海右州牧萧王心　危悬斾闻君

在邦人情敬

忌召兼抚军府长史加镇　远将军东道别将众裁一　旅破贼千群漳东妖丑望　旗鸟散太傅清河王外膺　上台内荷遗辅权宠攸归　势倾京野妙简才贤用华

忌名其抚军府长史加镇

远将军东道别将众裁一

旅破贼千群漳东妖丑望

旗鸟散太傅清河王外膺

上台内荷遗辅权宠攸归

势倾京野妙简才贤用华

朝淮名君太尉府谘議參

軍事獻贊槐遅風輝天閣

雖希逸之佐廣陵無以過

也天道芒昧報善無聞不

幸遘疾春秋六十以魏神

龜二年歲巳亥春二月辛

朝望召君太尉府谘议参 军事献赞槐庭风辉天阁 虽希逸之佐广陵无以过 也天道芒昧报善无闻不 幸遘疾春秋六十以魏神 龟二年岁己亥春二月辛

永廿一日辛未卒於洛

阳里之宅正光元年冬

二月廿一日遷葬冀[州]勃

海郡絛縣南古城之東堈

山龍之體義兼遷缺勒金

石於泉阿令聲歓而不灭

其辭曰 至人窅眇理絕名況伊君 之先江海匪量潛魂柱下 飛聲泗上訓丘教僖玄言 以暢靈條神叶傳芳不已 漳海降祥篤生夫子學貫

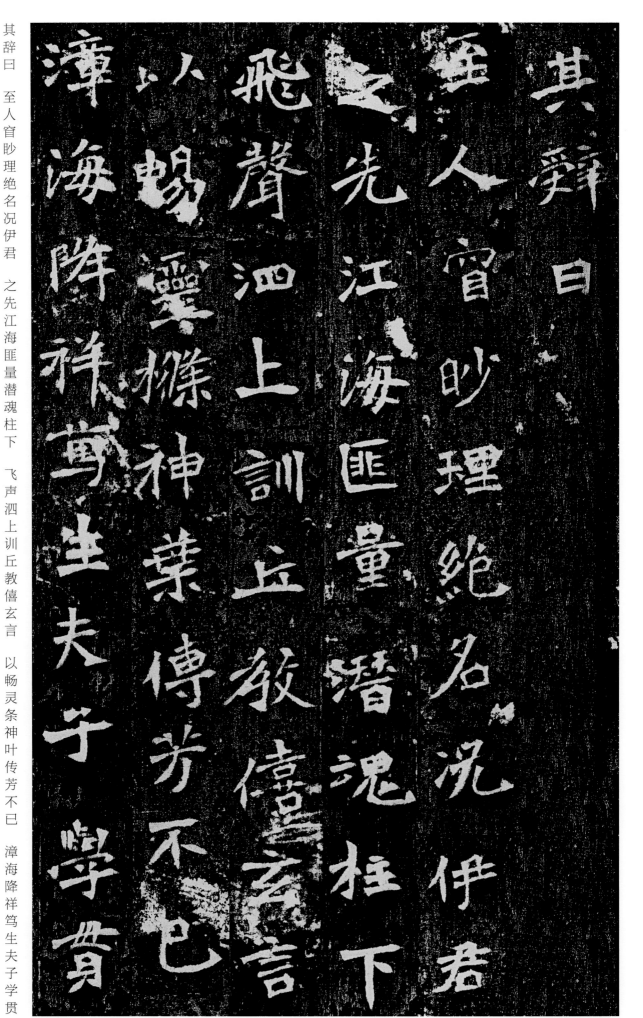

丘传艺洞迁史观物昭心　闻风晓理宾王流誉升名　鸾池齐依江澳魏薄桑湄　荣风未曙云长已知登员　宪省分竹海湄投影台庭　披绣还乡物

情耸附宾友

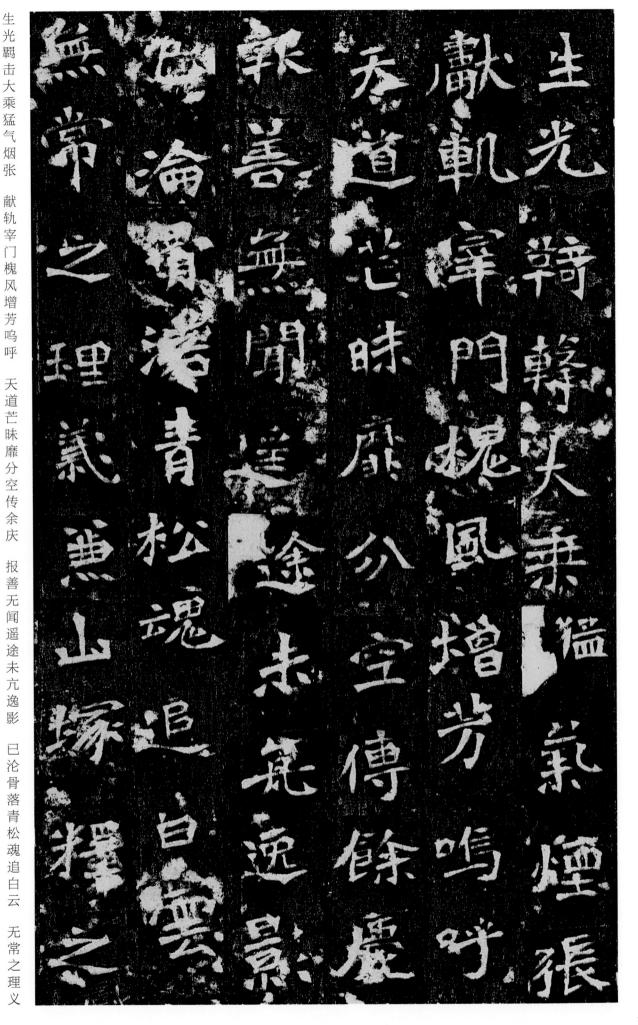

生光羁击大乘猛气烟张　献轨宰门槐风增芳鸣呼　天道芒昧靡分空传余庆　报善无闻遥途未亢逸影　已沦骨落青松魂追白云　无常之理义兼山冢释之

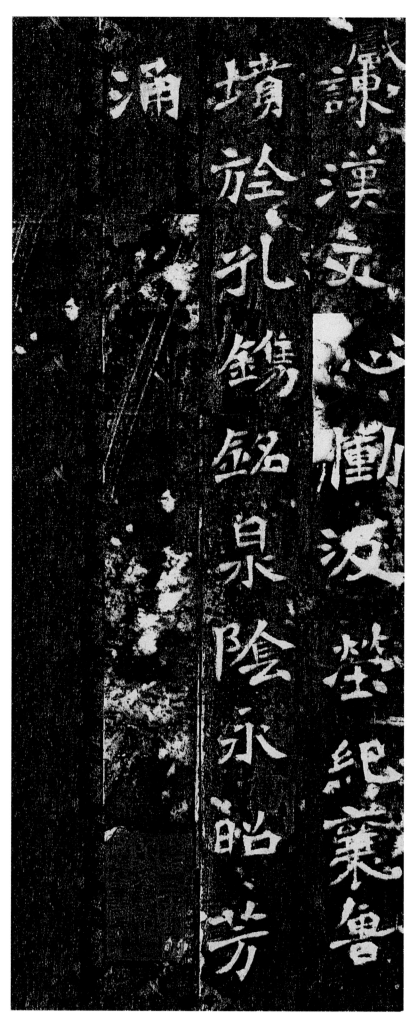

谏汉文心恸汲莹纪襄鲁坟旌孔镌铭泉阴永昭芳涌

魏輕車將軍太尉中兵參

軍元琔妻穆夫人墓誌銘

夫人諱玉容河南洛陽

曾祖堤寧南將軍相

史祖袁中堅將軍昌國子

【元琔妻穆玉容墓志铭】

魏轻车将军太尉中兵参　军元琔妻穆夫人墓志铭　夫人讳玉容河南洛阳人　曾祖堤宁南将军相州刺　史祖袁中

坚将军昌国子

父如意左将军东莱太守 昌国子世标忠谨冠盖相 仍夫人幼播芳令之风早 劢韶婉之誉聪警逸于机 辩喧宴华于姿态

辩
誼
讜
華
於
姿
態

勤
韶
婉
之
譽
聰
警
逸
於
機

仍
夫
人
幼
播
芳
令
之
風
旱

昌
國
子
世
標
忠
謹
冠
蓋
相

父
如
意
左
將
軍
東
萊
太
守

侍中太傅黃鉞大將軍大
司馬安定靖王實惟景穆
皇帝之愛子名冠宗英望
隆端右清鑒通識雅長則
哲既鎮穆門之貞孝又戠

侍中太傅黃鉞大將軍大
司馬安定靖王實惟景穆
皇帝之愛子名冠宗英望
隆端右清鑒通識雅長則
揩既鎮穆門之貞孝又戠

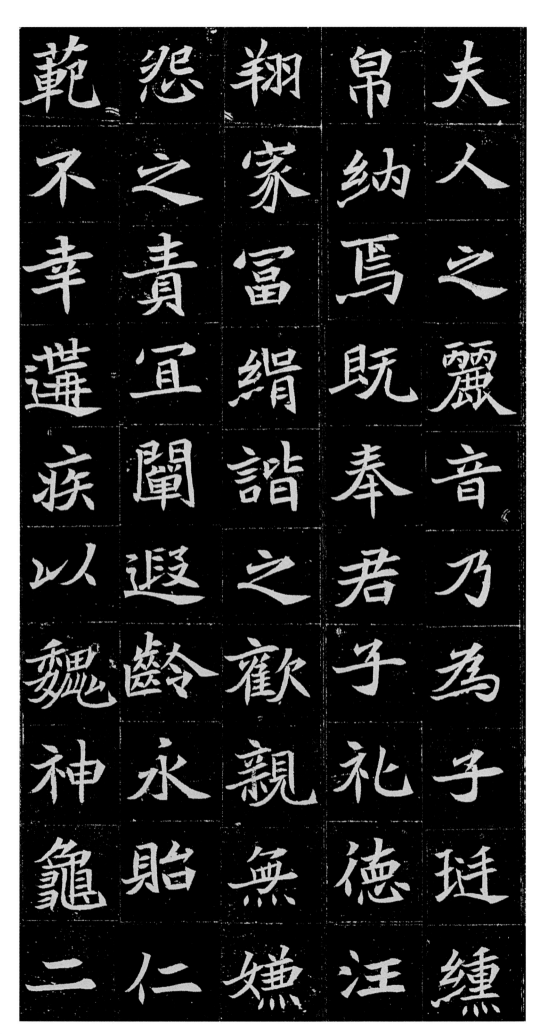

夫人之丽音乃为子珽繡　帛纳焉既奉君子礼德汪　翔家富缉谐之欢亲无嫌　怨之责宜阐遅龄永贻仁　范不幸遘疾以魏神龟二

年九月十九日徂于河阴 遵让里春秋廿七矣粤十 月廿七日癸酉窆于长陵 大堰之东乃作铭曰昌宗 盛族实钟兹穆汉世杨袁

年九月十九日徂於河陰

遵讓里春秋廿七矣粤十

月廿七日癸酉窆於長陵

大堰之東乃作銘曰昌宗

盛族寔鍾兹穆漢世楊袁

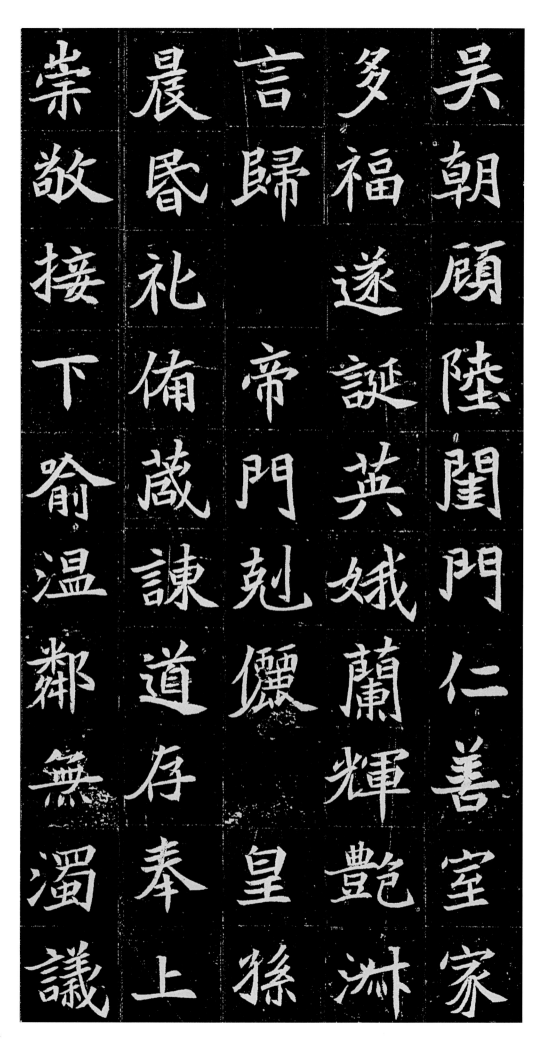

吴朝顾陆闺门仁善室家 多福遂诞英娥兰辉艳淑 言归帝门克俪皇孙 晨昏礼备箴谏道存奉上 崇敬接下喻温邻无浊议

邑有清论绮貌虚腴妍姿 晻暖溢媚纤腰丰肌弱骨 蕙芷初开莲荷始发为玩 未央光华讵歇明镜踟蹰 锦衾倏忽翠帐凝尘朱櫩

邑有清論綺皇虛腴妍姿

晻暖溢媚纖腰豐肌弱骨

蕙芷初開蓮荷始葭為玩

未央光華詎歇明鏡踟蹰

錦衾倏忽翠帳凝塵朱蓿

留月慨矣天长嗟乎地久

智恸贤妻儿号懿母飞芬

一坠谁云臧否独有玄猷

修传不朽

魏故持节左将军平
州刺史宜阳子司马
使君墓志铭君讳昞
字景和河内温人也
晋武帝之八世孙淮

魏故持节左将军平

州刺史宜陽子司馬

使君墓誌銘君讳

字景和河內溫人也

晉武帝之八世孫淮

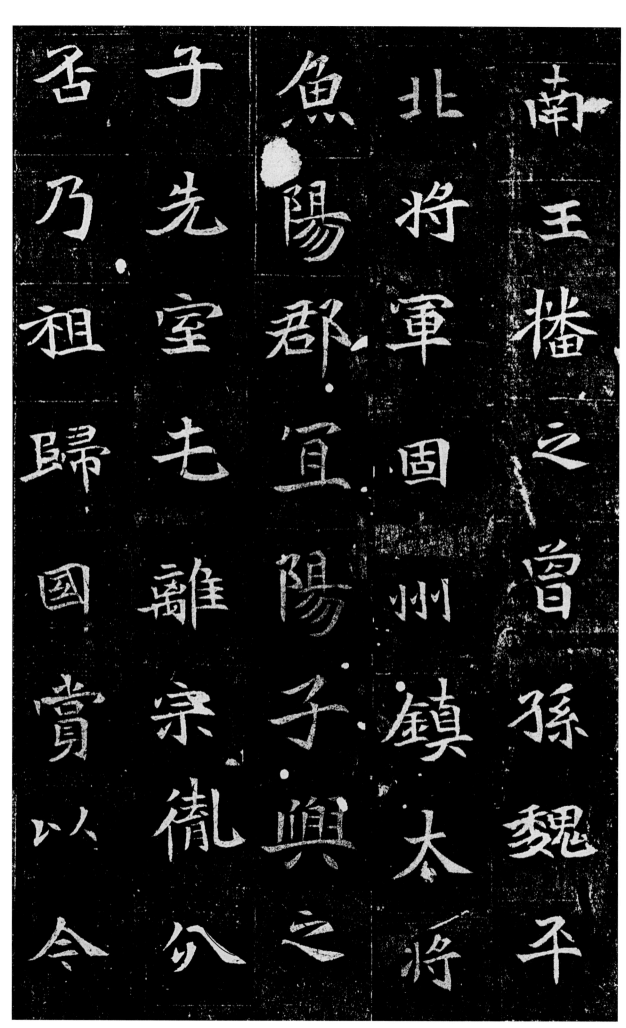

南王播之曾孫魏平

北將軍固州鎮太將

魚陽郡宜陽子興之

子先室屯離宗胤分

否乃祖歸國賞以今

爵弈世承华休荣弥
　着君有拔群之奇挺
　世之用神风魁崖机
　悟高绝少被朝命为
　奉朝请牧王主薄员

爵弈世承华休築弥

著君有拔群之奇挺

世之用神风魁崖撧

悟高绝少被朝命为

奉朝請牧王主薄身

外散騎侍郎給事
中從驪驤府上佐遷楊
州車騎大將軍府長
史帶梁郡太守在邊
有昚略之稱轉授清

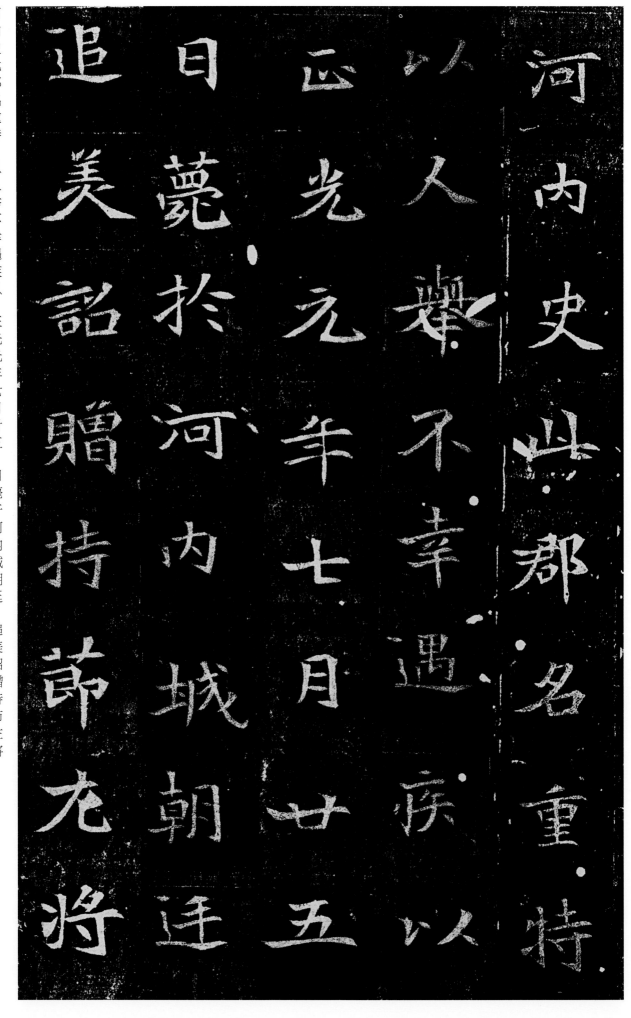

河内史此郡名重特　以人举不幸遇疾以　正光元年七月廿五　日薨于河内城朝廷　追美诏赠持节左将

军平州刺史非至行

感时熟能若此以庚

子之年玄枵之月廿

六日丙申葬于本乡

温城西十五都乡孝

义之里刊石志文而

为辞曰 君侯烈烈玉操金声 高风愕愕屡历徽荣 奄然辞住（往）没有余馨

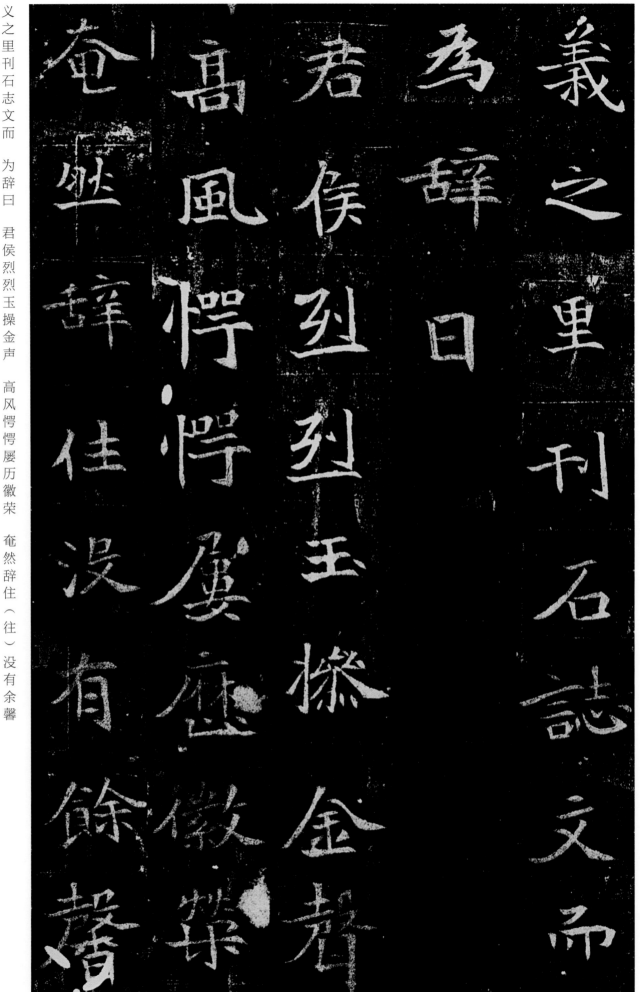

義之里刊石誌文而

為辭曰

君侯烈烈玉操金

高風愕愕屡歷徽荣

奄然辭住没有餘馨

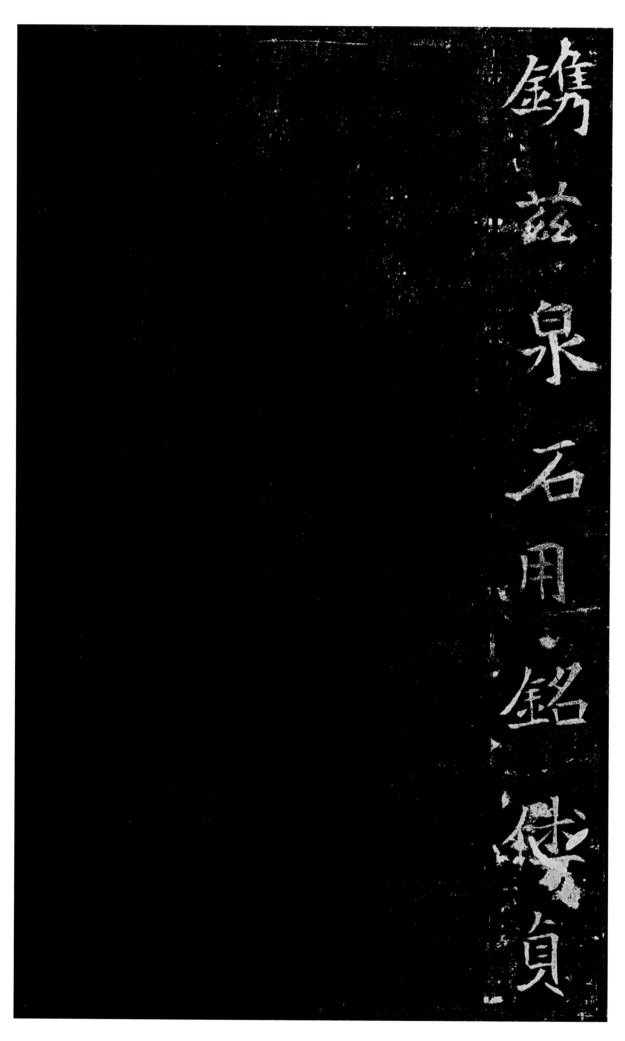

镌兹泉石用铭休贞

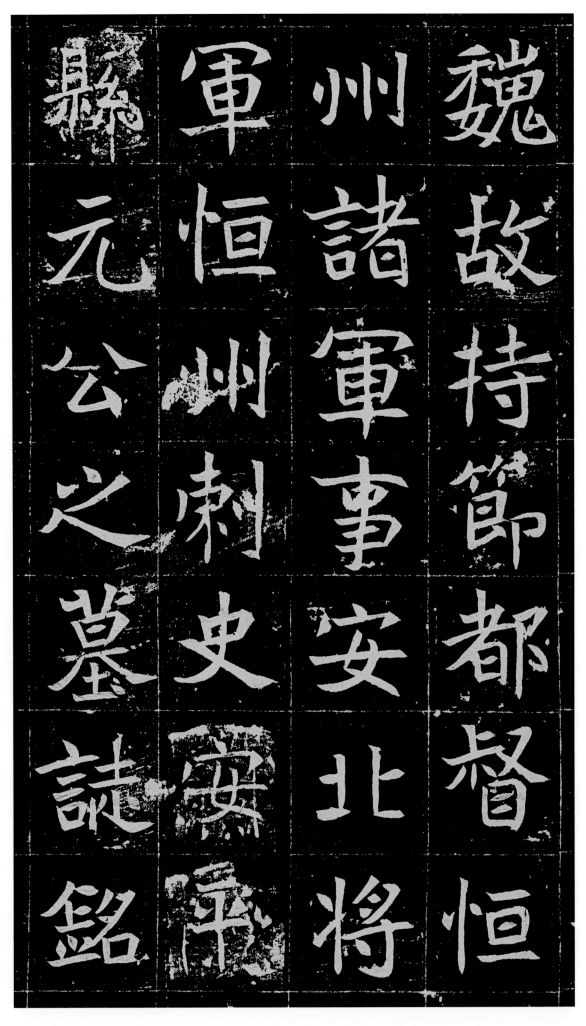

魏故持节都督恒
州诸军事安北将
军恒州刺史安平
县元公之墓志铭

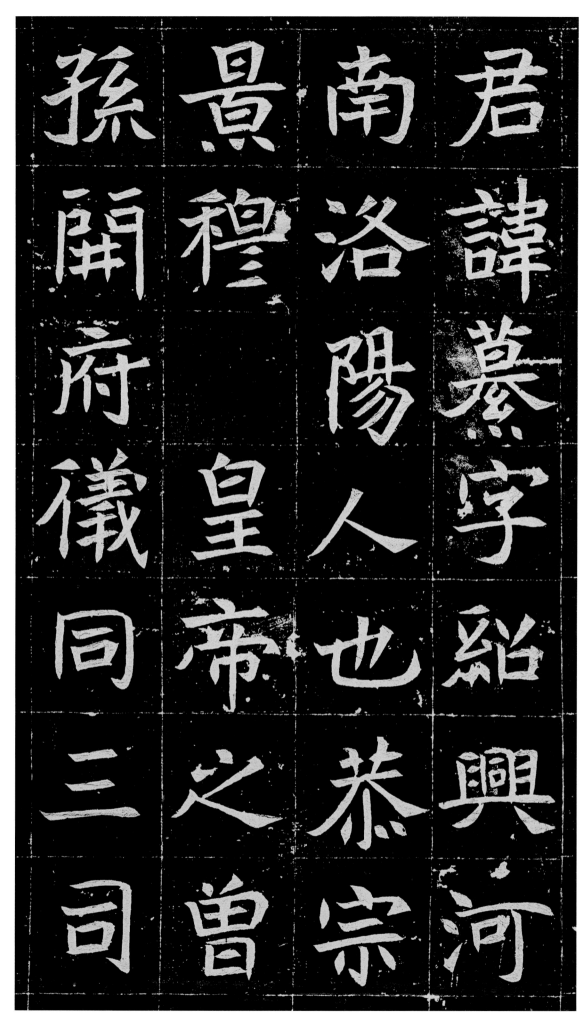

君讳纂字绍兴河　南洛阳人也恭宗　景穆皇帝之曾　孙开府仪同三司

君讳纂字
南洛阳人
也恭宗
景穆皇帝
之曾
孙开府
仪同
三司

南
安
惠
王
之
孫
尚

書
僕
射
司
徒
公
中

山
獻
武
王
之
第
六

子
析
瑤
枝
于
扶
桑

播番衍於商鲁聲
高八龍響逾十六
君處弟之幼出繼
季叔資性皎成與

松玉质禀气开

凝夺霜金之洁少

而温恭长则宽裕

信义内发廉让外

章雖居帝胄容

無驕色已延

輝褐爲司徒祭酒

職暴鉉司贊揚五

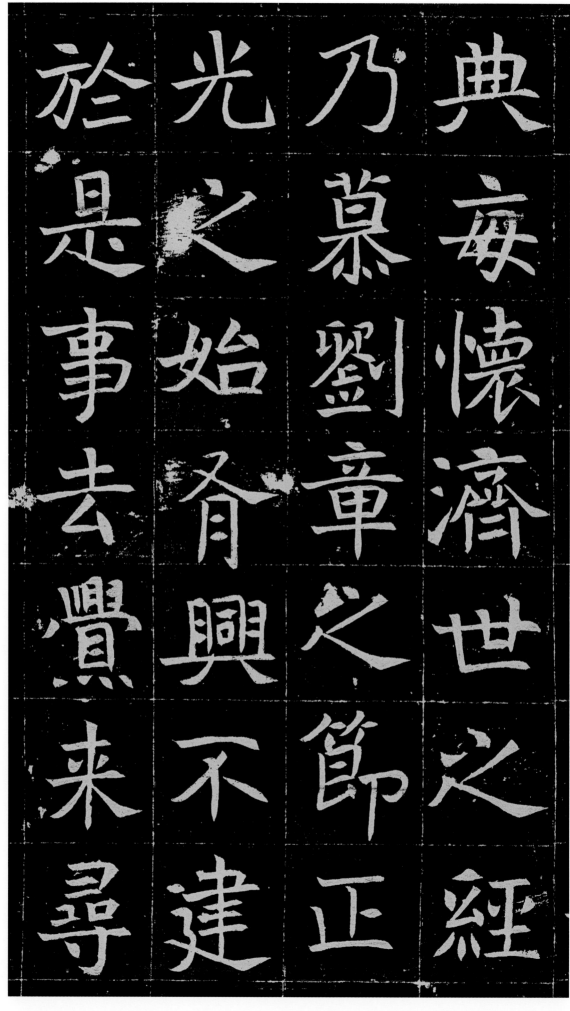

典每懷濟世之經

乃慕劉章之節正

光之始有興不建

於是事去衅来尋

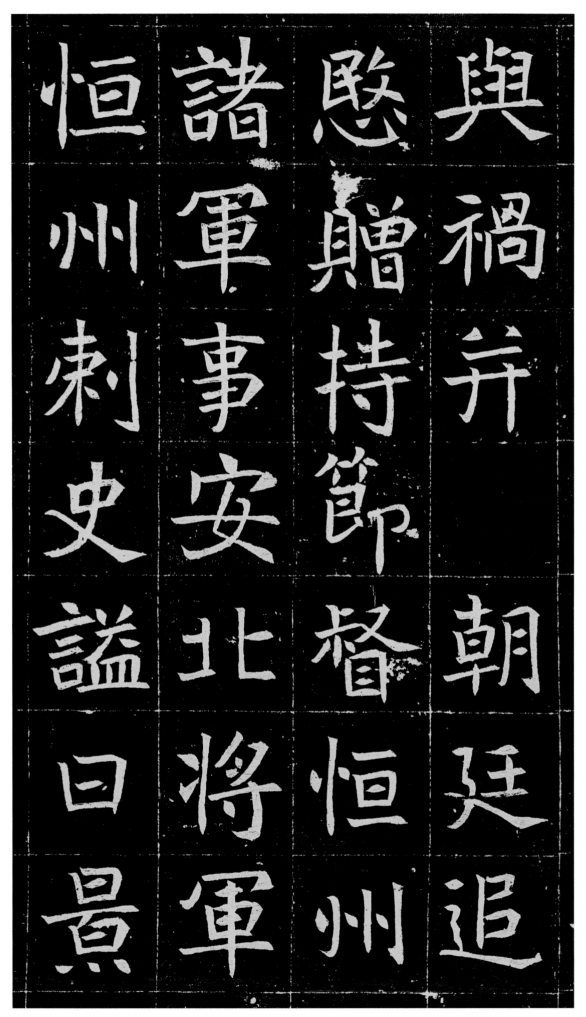

与祸并朝廷追 憨赠持节督恒州 诸军事安北将军 恒州刺史谥曰景

公幽魂佩宠于松　路虚魄乘荣而入　泉鸣呼哀哉以孝　昌元年岁在鹑首

昌泉路公
元嗚虚幽
年呼魄魂
歲哀乘佩
在哉榮寵
鹑已而於
首孝入松

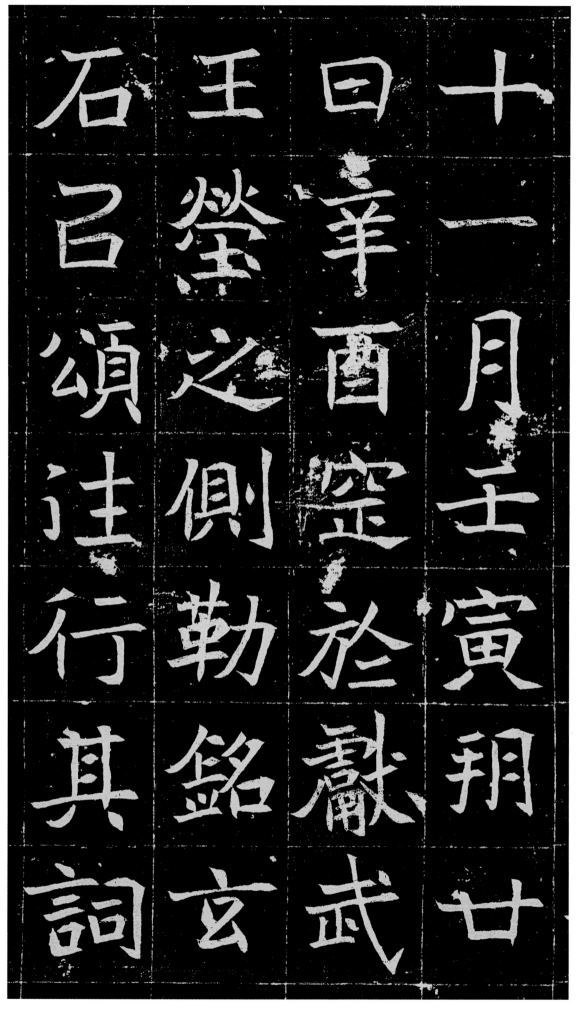

十一月壬寅朔廿
日辛酉窆（窆）
于献武
王茔之侧勒铭玄
石以颂往行其词

曰　分基凤室析构龙　庭垂芬皇序承　华帝扃隆崇鲁

曰分基鳳室析構龍
庭垂芬皇序承
華帝扃隆崇魯

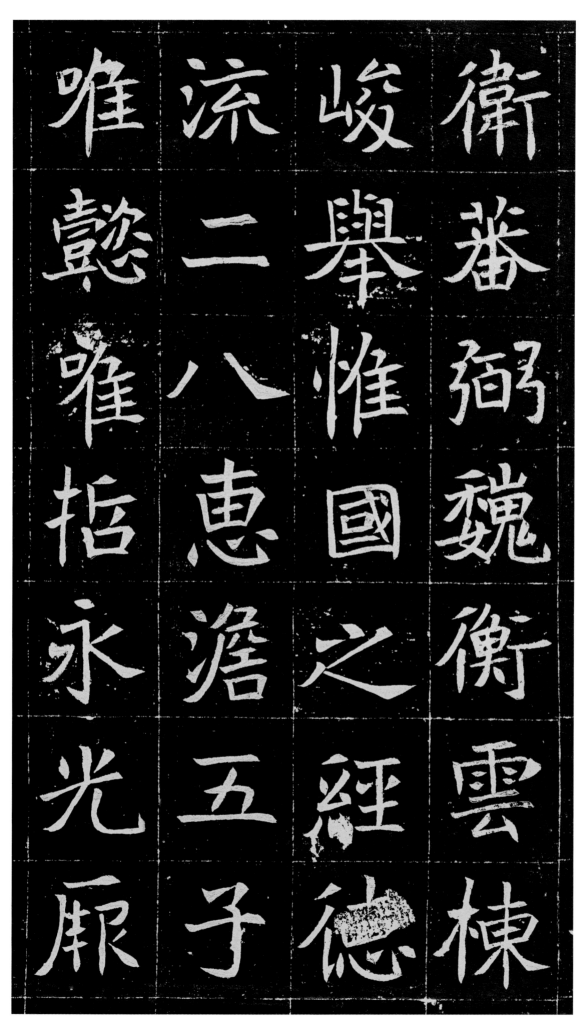

唯懿雕拮永光厥

流二八惠澹五子

峻举惟国之经德

卫蕃弼魏衡云栋

嗣诞性冲和
渊清岳峙仁
义方远何为
衅起衅起衅
起伊何于国
之机高松折

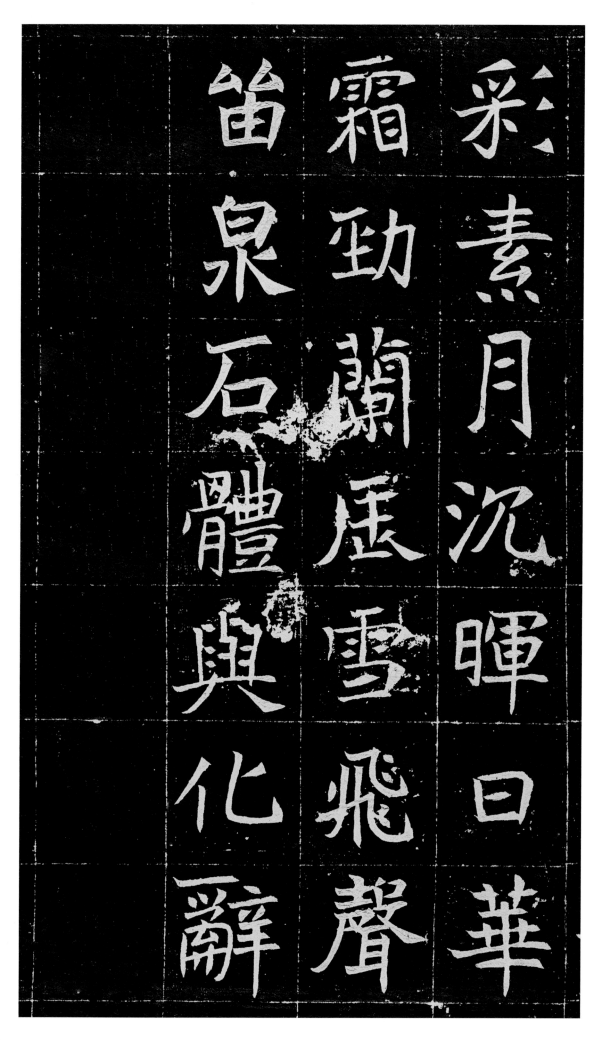

彩素月沉暉日華
霜勁蘭辰雪飛聲
笛泉石體與化辭

图书在版编目（CIP）数据

北魏·墓志铭八品 / 江西美术出版社编. -- 南昌：江西

美术出版社, 2019.8

（中国历代名碑名帖精选）

ISBN 978-7-5480-7251-5

Ⅰ.①北… Ⅱ.①江… Ⅲ.①楷书—碑帖—中国—北

魏 Ⅳ.①J292.23

中国版本图书馆CIP数据核字(2019)第158352号

出 品 人：周建森

策 　 划：王国栋 王大军

统 　 筹：王大军

责任编辑：楚天顺 李小勇 康紫苏 李晓璐

编辑助理：刘昊威 贾 飞

书籍设计：刘霄汉 朱鲁巍

责任印制：谭 勋

企 　 划：北京江美长风文化传播有限公司

中国历代名碑名帖精选

北魏·墓志铭八品 　 本社 编
BEIWEI · MUZHIMING BAPIN

出 版 江西美术出版社

社 址 江西省南昌市子安路66号江美大厦

电 话 010-82093791

网 址 www.jxfinearts.com

印 刷 北京永诚印刷有限公司

经 销 全国新华书店

开 本 635mm×965mm 1/8

印 张 11

版 次 2019年8月第1版

印 次 2019年8月第1次印刷

印 数 0001-5000

ISBN 978-7-5480-7251-5

定 价 28.00元